中國歷代碑帖叢刊

趙孟頫膽巴碑

藝文類聚金石書畫館 編

浙江人民美術出版社

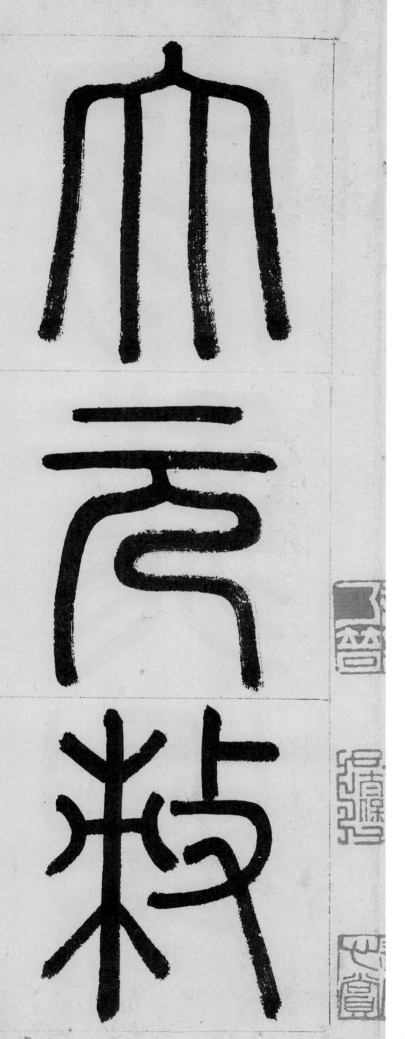

大元敕

賜龍興

寺大覺

3

普慈廣

照無上

5

帝師碑

大元敕賜龍興寺大

覺普慈廣照無上帝

師之碑

大元敕賜龍興寺大／覺普慈廣照無上帝／師之碑

集賢學士資德大

夫臣趙孟頫奉

勅撰并書篆

皇帝即位之元年有

詔金剛上師膽

巴賜謚大覺普慈廣

皇帝即位之元年有｜詔金剛上師膽｜巴賜謚大覺普慈廣

照無上帝師勅
臣孟頫爲文并書刻
石大都寺五年

真定路龍興寺僧送
瓦八奏師本住其寺
乞刻石寺中復

真定路龍興寺僧送一瓦八奏師本住其寺一乞刻石寺中復

敕臣孟頫爲文并書

臣孟頫預議賜謚大

覺以言乎師之體普

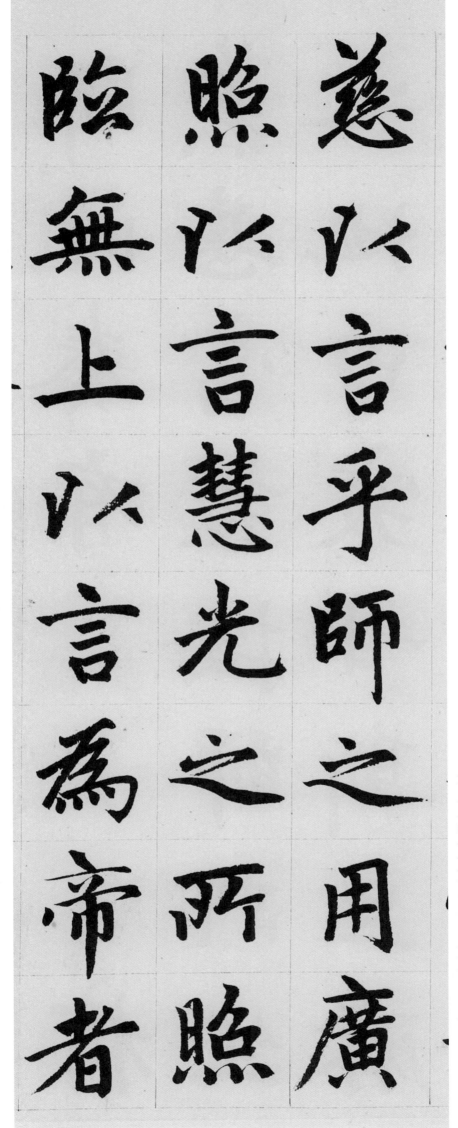

慈以言乎師之用廣

照以言慧光之所照

臨無上以言為帝者

慈以言乎師之用廣　照以言慧光之所照　臨無上以言為帝者

師既奏有旨於

義甚當謹按師所生

之地曰突甘斯旦麻

童子出家事

聖師綽理哲哇爲弟

子受名膽巴梵言膽

巴華言微妙先受祕

密戒法繼遊西天竺

國遍參高僧受經律

論綠是深入法海博
采道要顯密兩融空
實兼照獨立三界示

眾標的至元七年為

帝師巴思八俱

至中國帝師者

乃聖師之昆弟子也帝師告歸西蕃以教門之事屬

乃聖師之昆弟／子也帝師告歸／西蕃以教門之事屬

之於師始於五臺山
建立道場行秘密呪
法作諸佛事祠祭摩

訶伽剌持戒甚嚴晝

夜不懈屢彰神異赫

然流聞自是德業隆

訶伽剌持戒甚嚴晝一夜不懈屢彰神異赫一然流聞自是德業隆

盛人天歸敬
武宗皇帝皇伯
晉王及

今皇帝

皇太后皆從受戒法

下至諸王將相貴人

今皇帝／皇太后皆從受戒法／下至諸王將相貴人

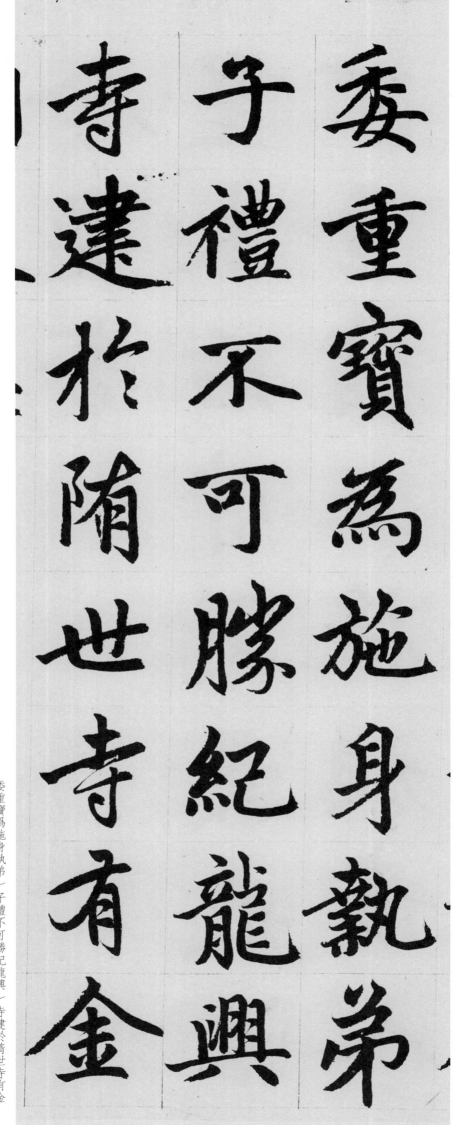

委重寶為施身執弟
子禮不可勝紀龍興
寺建於隋世寺有金

銅大悲菩薩像五代｜時契丹入鎮州縱火｜焚寺像毀於火周人

銅大悲菩薩像五代

時契丹入鎮州縱

焚寺像毀於火周人

取其銅以鑄錢宋太
祖伐河東像已毀爲
之歎息僧可傳言寺

有復興之識於是爲

降詔復造其像高七

十三尺遠大閣三重

以覆之旁翼之以兩

樓壯麗奇偉世未有

也縣是龍興遂爲河

朔名寺方營閣有美

木自五臺山頰龍河

流出計其長短小大

朔名寺方營閣有美／木自五臺山頰龍河／流出計其長短小大

多寡之數與閣材盡

合詔取以賜僧惠演

為之記師始來東

寺講主僧宣微大師
普整雄辯大師永安
等即禮請師為首住

寺講主僧宣微大師　普整雄辯大師永安　等即禮請師為首住

31

持元貞元年正月師一忽謂衆僧曰將有聖一人興起山門即爲梵

32

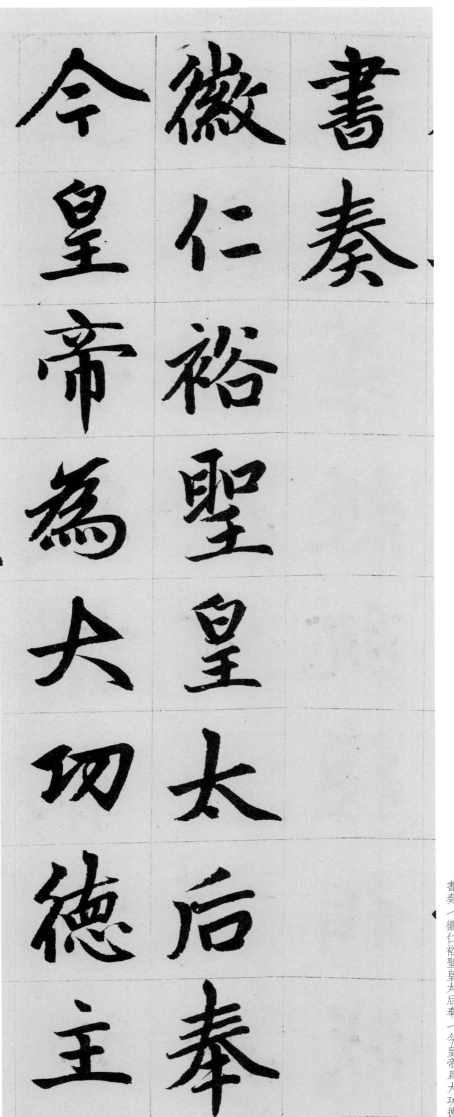

書奏　徽仁裕聖皇太后奉　今皇帝為大功德主

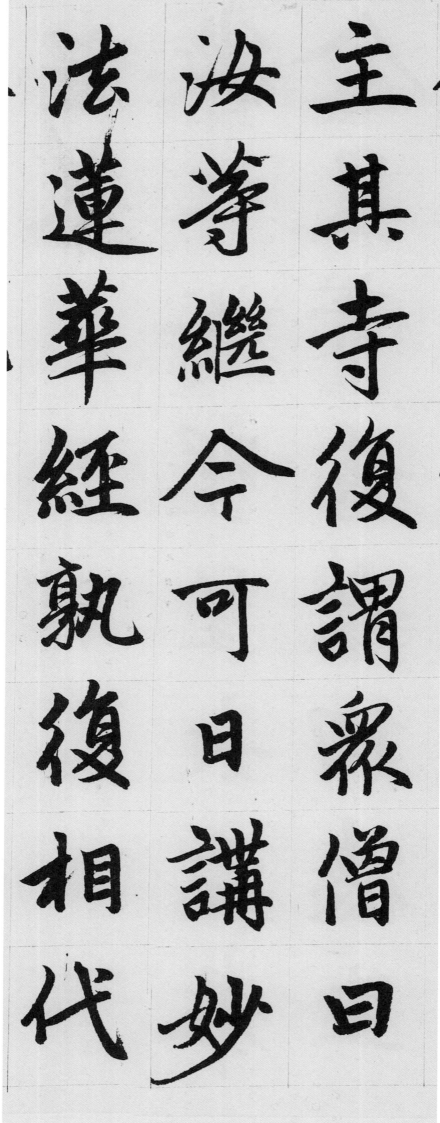

主其寺復謂眾僧曰／汝等繼今可日講妙／法蓮華經孰復相代

無有已時用名集神
靈擁護
聖躬受無量福香華

果餌之費皆度我私

財且預言

聖德有受命之符

果餌之費皆度我私 一 財且預言 一 聖德有受命之符至

36

大元年東宮既建以
舊邸田五十頃賜寺
爲常住業師之所言

至此皆驗大德七年
師在上都彌陁院入
般涅槃現五色寶光

獲舍利無數
皇元一統天下西蕃
上師至中國不絕操

行謹嚴具智慧神通
無如師者臣孟頫爲
之頌曰

行謹嚴具智慧神通｜無如師者臣孟頫爲｜之頌曰

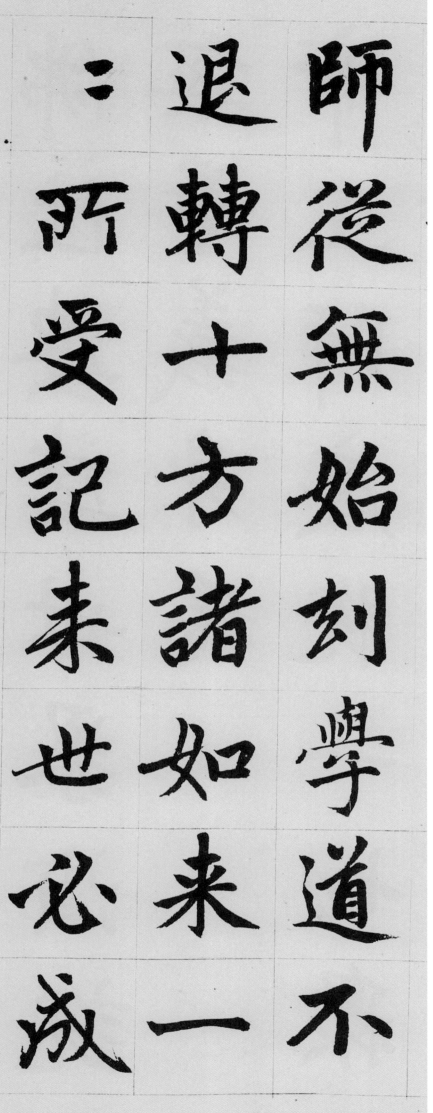

師從無始劫
退轉十方諸如來
二所受記來世必成

師從無始劫學道不／退轉十方諸如來／／一所受記來世必成

佛住娑婆世界演説

無量義身爲

帝王師度脱一切衆

黄金為宮殿七寶妙
莊嚴種種諸珍異供
養無不備建立大道

黄金爲宫殿七寶妙／莊嚴種種諸珍异供／養無不備建立大道

場邪魔及外道破滅

無蹤跡法力所護持

國土保安靜

皇帝

皇太后壽命等天地

王宮諸眷屬下至於

皇帝／皇太后壽命等天地／王宮諸眷屬下至於

含生歸依法力故皆
證佛菩提成就眾善
果獲無量福德臣作

含生歸依法力故皆一證佛菩提成就眾善一果獲無量福德臣作

如是言傳布於十方
下及未來世贊歎不
可盡

如是言傳布於十方
下及未來世贊歎不
可盡

延祐三年

月

立石

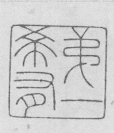

吳興書此碑年已六十有三去年時頗又羊用筆猶得榴榶健

風致兩神力彌健如挽猛者矯之殆令人見之氣增一倍

道光二十有三年歲次癸卯五月大暑後十日姚元之拜觀

戊午乙未閒客許交恒京邸即知有詹巳碑墨氣

觀文悟新之令賜妃霞世仁兄始得屬讀草二出刀

而仍筆風趣如鳳皇翥翔光采溢目昌盟而訂為題

書當一昆無乙酉二月廿七日楊峴題

簡　介

趙孟頫（一二五四—一三二二），字子昂，號松雪道人，浙江湖州人，係宋太祖十一世孫。元世祖至元二十四年（一二八七），起爲兵部郎中，累官至翰林院承旨、榮禄大夫，卒贈魏國公，謚文敏。趙孟頫是元代煊赫有名的書法家，篆隸真行兼備，影響廣泛而深遠。趙孟頫的楷書，筆畫圓秀，間架方正，兼有行書的筆意韵味，流美動人，與歐陽詢、顔真卿、柳公權并稱楷書四大家。

《膽巴碑》，全稱《大元敕賜龍興寺大覺普慈廣照無上帝師之碑》，又稱《龍興寺碑》，碑主膽巴是藏傳佛教高僧、元朝國師。《膽巴碑》墨迹紙本，縱三十三點六釐米，横一百六十六釐米，現藏故宫博物院。篆額六行十八字，正文行八字，共一百二十五行，有方界格。此卷書於延祐三年（一三一六），趙孟頫時年六十三歲，「去卒時衹七年，用筆猶綽約饒風致，而神力老健，如挽强者矯矯然，令人見之氣增一倍」（姚元之跋）。

《膽巴碑》是趙孟頫晚年楷書的代表作，字迹如新，極少殘損，是臨習趙楷最好的帖本。字體秀美，法度謹嚴，用筆與結字極富變化，起筆收鋒、轉折頓挫皆具筋骨；同時，此卷還將行書技巧用於楷書之中，多有連寫省改，使全卷顧盼有致，上下相連，而不流於板滯。

集　評

公性善書，專以古人爲法。篆則法石鼓、詛楚；隸則法梁鵠、鍾繇；行草則法逸少、獻之，不雜以近體。（元楊載《翰林學士趙公狀》）

趙松雪書，筆既流利，學亦淵深。觀其書，得心應手，會意成文。楷法深得《洛神賦》而攬其標，行書詣《聖教序》而入其室，至于草書，飽《十七帖》而變其形。可謂書之兼學力、天資，精奧神化而不可及矣。（元虞集《道園學古錄》）

唐人臨模古迹，得其形似，而失其氣韵。米元章得其氣韵，而失其形似。氣韵、形似俱備者，唯吳興趙子昂得之。（元陸友《研北雜志》）

帝嘗與侍臣論文學之士，以孟頫比唐李白、宋蘇子瞻。又嘗稱孟頫操履純正，博學多聞，書畫絕倫，旁通佛老之旨，皆人所不及。（明宋濂《元史·趙孟頫傳》）

趙承旨則各體俱有師承，不必己撰，評者有奴書之誚則太過。然謂直接右軍，吾未之敢信也。小楷法《黃庭》《洛神》，于精工之內時有俗筆。碑刻出李北海，北海雖佻而勁，承旨稍厚而軟，惟于行書極得二王筆意，然中間逗漏處不少，不堪并觀。承旨可出北宋人上，比之唐人，尚隔一舍。（明王世貞《藝苑卮言》）

結字晉人用理，唐人用法，宋人用意。用理則從心所欲不逾矩，因晉人之理而立法，法定則字有常格，不及晉人矣。宋人用意，意在學晉人也。意不周匝則病生，此時代所壓。趙松雪更用法，而參以宋人之意，上追二王，後人不及矣。爲奴書之論者不知也。（清馮班《鈍吟書要》）

圖書在版編目(CIP)數據

趙孟頫膽巴碑 ／ 藝文類聚金石書畫館編. —— 杭州：
浙江人民美術出版社，2022.3
（中國歷代碑帖叢刊）
ISBN 978-7-5340-9434-7

Ⅰ．①趙… Ⅱ．①藝… Ⅲ．①楷書－碑帖－中國－元
代 Ⅳ．①J292.25

中國版本圖書館CIP數據核字（2022）第041641號

策劃編輯　霍西勝
責任編輯　左　琦
責任校對　罗仕通
責任印製　陳柏榮

趙孟頫膽巴碑（中國歷代碑帖叢刊）
藝文類聚金石書畫館 編

出版發行　浙江人民美術出版社
　　　　　　（杭州市體育場路347號）
經　　銷　全國各地新華書店
製　　版　浙江時代出版服務有限公司
印　　刷　浙江海虹彩色印務有限公司
版　　次　2022年3月第1版
印　　次　2022年3月第1次印刷
開　　本　787mm×1092mm　1/12
印　　張　4.666
字　　數　13千字
書　　號　ISBN 978-7-5340-9434-7
定　　價　30.00圓

如發現印刷裝訂質量問題，影響閱讀，請與出版社營銷部（0571-85174821）聯繫調換。